怀素

碑帖大观

（唐）怀素 著

自叙帖

西泠印社出版社

图书在版编目（CIP）数据

怀素自叙帖 / （唐）怀素著. -- 杭州：西泠印社出版社，2018.6
（碑帖大观）
ISBN 978-7-5508-2424-9

Ⅰ．①怀… Ⅱ．①怀… Ⅲ．①草书—碑帖—中国—唐代 Ⅳ．①J292.24

中国版本图书馆CIP数据核字（2018）第143172号

碑帖大观
怀素自叙帖　（唐）怀素著

出品人　江吟
策划　徐炜
责任编辑　朱晓莉
责任出版　李兵
责任校对　刘玉立
出版发行　西泠印社出版社
社址　杭州市西湖文化广场三十二号五楼
（邮政编码 三一○○一四）
电话　○五七一八七二四三二七九
经销　全国新华书店
印刷　杭州钱江彩色印务有限公司
开本　八八九毫米乘一一九四毫米　十六开
印张　四
字数　四十千
印数　○○○一—三○○○册
版次　二○一八年六月第一版
印次　二○一八年六月第一次印刷
书号　ISBN 978-7-5508-2424-9
定价　三十五元

前言

碑刻与法帖历来是学习书法的两个主要渊薮。碑刻的起源很早，主要功能是纪事，其形制

演变种类繁多。最早的镌字石刻，可上溯到春秋战国中山国《守丘刻石》和先秦《石鼓文》。

法帖有单帖、丛帖之分，主要是对名家简札的复刻，载体有木、有石，其功能比较单一，就是

为了保存与传播书法。

经过魏晋南北朝和隋唐两个繁荣时期，我国书法艺术臻于成熟。此时，欣赏和学习书法，

就成了法帖的主要价值体现。唐张彦远《法书要录》所载褚遂良撰《晋右军王羲之书目》，每

帖皆取前数字为标题，其后注明所存行数。可见当时魏晋名家的真迹，最早是以『行』来计算

的。著名的王献之小楷《洛神赋十三行》仍是这种古风的遗存。齐梁之际，由于梁武帝萧衍与

名臣陶弘景之间的品鉴往还，摹拓古人法书真迹的技术得到提倡。隋及唐初，更在宫廷之中风

靡一时。最著名的即是唐太宗敕令对《兰亭集序》、武则天敕令对《王氏一门法帖》（又称

《万岁通天帖》）的摹拓。这些高超的宫廷摹本，由于勾摹传神，可视为下真迹一等，被作为

秘本闷藏。即便是摹拓技艺稍逊的名家墨迹，如唐张旭的《古诗四帖》、怀素的《论书帖》等，

在普通习书者当中，也不可能得到普及。于是，刻帖的出现与风行，很好地弥补了上述不足，

满足了学书者们的一般愿望。

刻帖具有『可欣赏性』与『可效法性』两个特点，可以大量快速复制，是现代印刷术普

及以前书法学习最主要的表现形式。北宋时期『金石学』的第一个高峰来临之际，出现了《淳

化阁帖》这样的大型官刻法帖，影响深远，从此在朝廷和民间形成了刻帖的风潮。正如傅山所

说：「古人法书至《淳化》大备；其后来模勒，工拙固殊，大率皆本之《淳化》。」（傅山

《补镌宝贤堂帖跋》）宋元明清以来，先后出现了《大观帖》《汝帖》《宝晋斋法帖》《群玉

堂法帖》《乐善堂法帖》《停云馆法帖》《渤海藏真帖》《快雪堂法帖》《三希堂法帖》等著

名刻帖，标志着「帖学」书法的形成与繁荣发展。

法帖最大的弊端是勾摹失真。历代捶拓，辗转翻刻，容易形神并失；拓手、材料、装裱等

也会对书迹产生影响。故初拓、善拓珍贵难得。然而，法帖当中保存了大量古代名家的作品，

这些法书名作的真迹大多已经亡佚。如颜真卿的《争座位帖》真迹，原书于七张废旧公文纸的

背面，苏轼曾在长安寓目：「昨日长安安师文出所藏颜鲁公与定襄郡王书草数纸，比公他书尤

为奇特，信手自然，动有姿态，乃知瓦注贤于黄金，虽公犹未免也。」（苏轼《东坡题跋·题

鲁公书草》）苏轼早期书法有受此帖影响的明显痕迹。米芾云：「右楮纸真迹，用先丰县先天

广德中牒起草，秃笔，字字意相连属飞动，诡形异状，得于意外也，世之颜行第一书也。缝有

「颜氏守一图书」字印。在宣教郎安师文处，长安大姓也，为解盐池句当官，携入京欲背，予

得见之。安自云，《季明文》《鹿脯帖》在其家。」（米芾《宝章待访录·目睹·颜鲁公郭定

襄〈争坐位第一帖〉》）《争坐位帖》真迹自宋代之后散佚无闻，仅存西安碑林宋刻本与南宋

《忠义堂法帖》中的摹刻本。所幸《祭侄文稿》（即《季明文》）的真迹仍存，二者比勘，可

以推知《争座位帖》的原貌，大致不远。故而我们今天学习古人书法，要具备一种透过刻帖、

上窥墨迹原始风貌的能力，这样才能追攀前贤，下笔有由，化古人精华于腕底毫楮之间，而不

失时代的笔墨风气。

自康有为《广艺舟双楫》倡导『尊碑、卑唐』的论调以来，百余年间，碑学昌盛，帖学衰微。然而，从整个书法史的演变过程来看，帖学影响的时间之久远与深刻，是碑学不能相比的。康有为鄙薄唐碑的初衷，主要是因为碑石磨泐，无从师法，而宋元珍拓，一纸千金，远非凡辈可得而临池。，故转换视角，从书法上并不为人所重视的汉魏碑中另辟蹊径。如今，现代科技日新月异，印刷术已经发生了天翻地覆的变化，昔日被皇家宫廷、高官显宦和文人士大夫们秘藏的历代珍贵法书真迹，基本已影印出版，公之于世，遑论宋元珍拓墨本而已。西泠印出版社精选十六种古代名家墨迹，书体上以行草书为主，基本上涵盖了自东晋至宋元书法大师的精典之作，堪称『帖学法书』的基础。此次影印出版，最大限度地保留了书迹的精妙笔法、装帧款式与历代题跋的风貌，具有临摹学习和了解法书流传、鉴赏的双重功能，今之视昔，真可谓后来临池者眼福居上了。

张永强

二〇一八年四月十二日于中国书法家协会

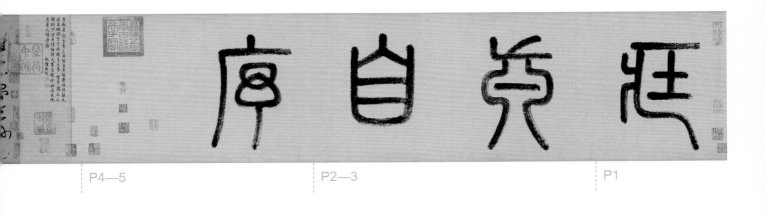

P4—5 · P2—3 · P1

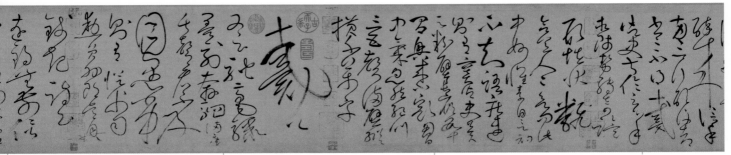

P18—19 · P16—17 · P14—15

P32—33 · P30—31 · P28—29 · P26—27

P44—45 · P42—43 · P40—41

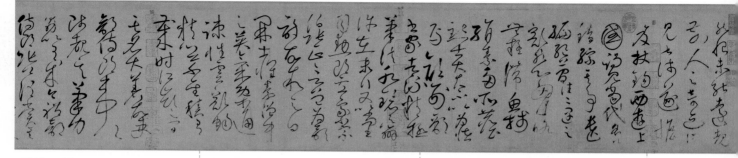

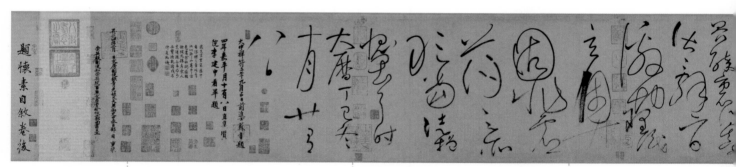

題懷素自叙卷後

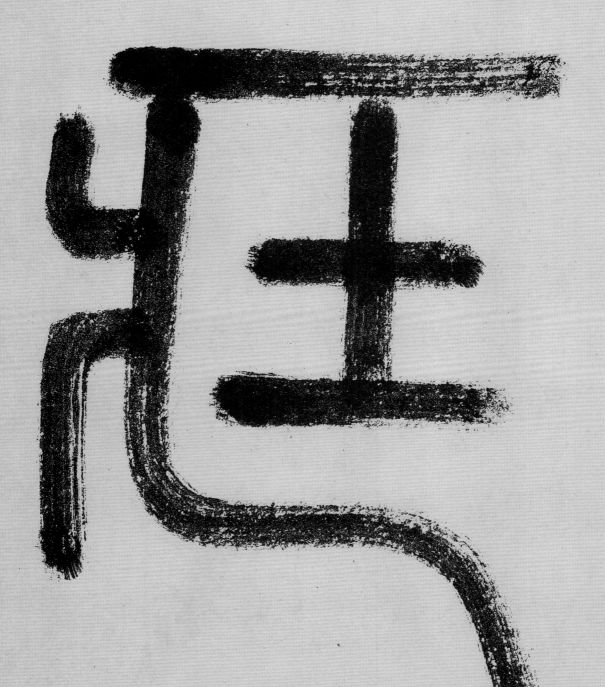

1

4

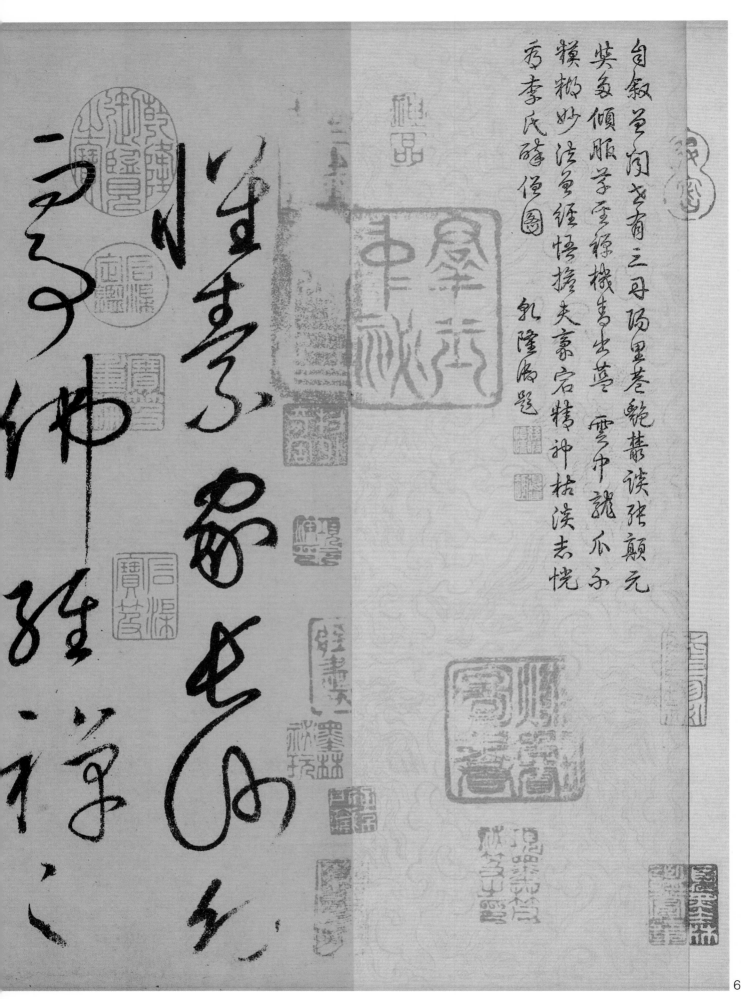

自叙至閭里巷醜薺誤張顛元

奬妙傾服學雲稼機書出蓮

横糊妙法皇經悟捨夫豪宕精神枯淡志恍

秀李氏碑偁偓圖

乾隆御題

夜故一西走上

道

孫過書代急

言孫言可于老

孤弧望眉住三子

8

寒猿饮水撼

枯藤落葉聚

還散暮天寒

數峰青苦

竹憐無數

野田耕

筆法愈多愈妙，狂乎，狂乎，老僧之用筆，始二漸老而熟，熟乃生巧，自書藏真

本时

12

沛然之善勃

乎其不可禦

使徒北

不蜀引

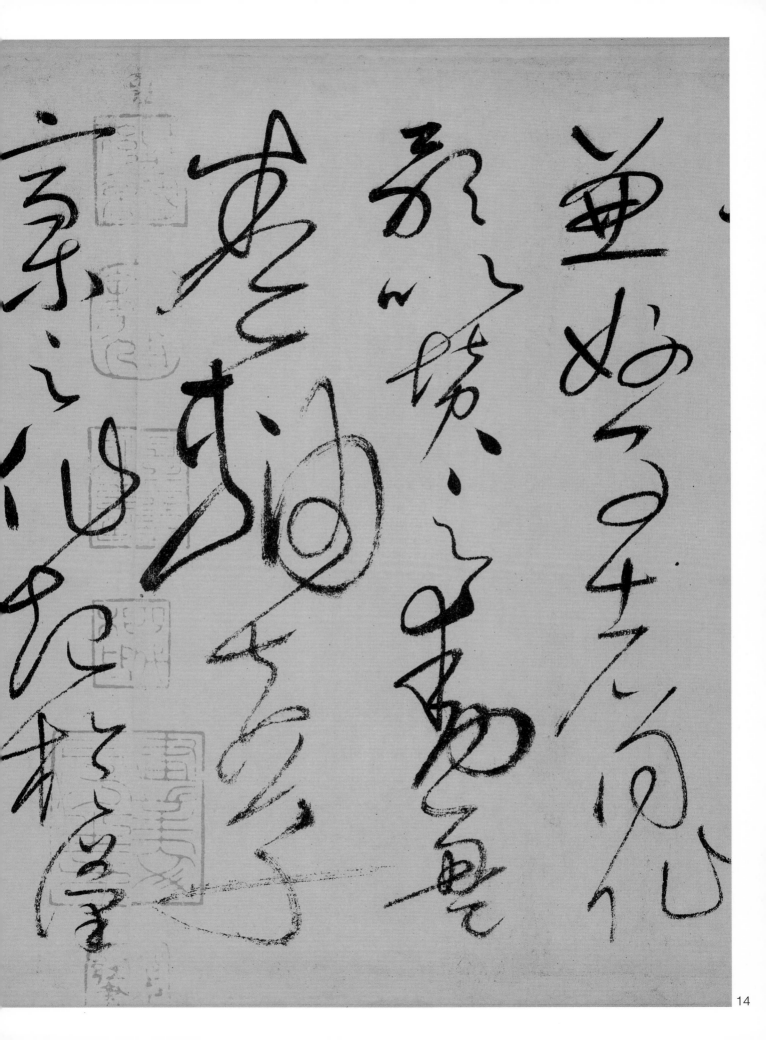

14

伐木丁丁，鳥鳴嚶嚶。

出自幽谷，遷于喬木。

嚶其鳴矣，求其友聲。

李巨山夫子隆逢旁陰

崇賢諸生侍書使抔

拈秃法障有

先生与号義

者子来往左右

不敢房坐致

筆法淡泊宮節

獨子可拘物不能

配可好之必知

此里之之之居

此此以之拔

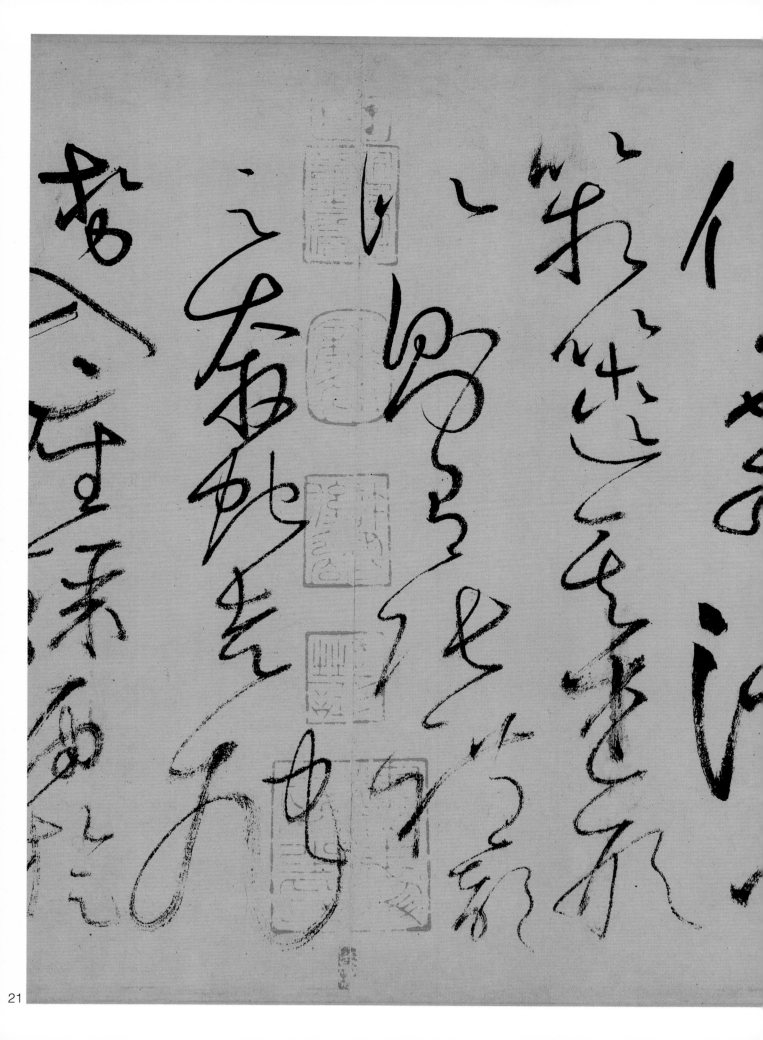

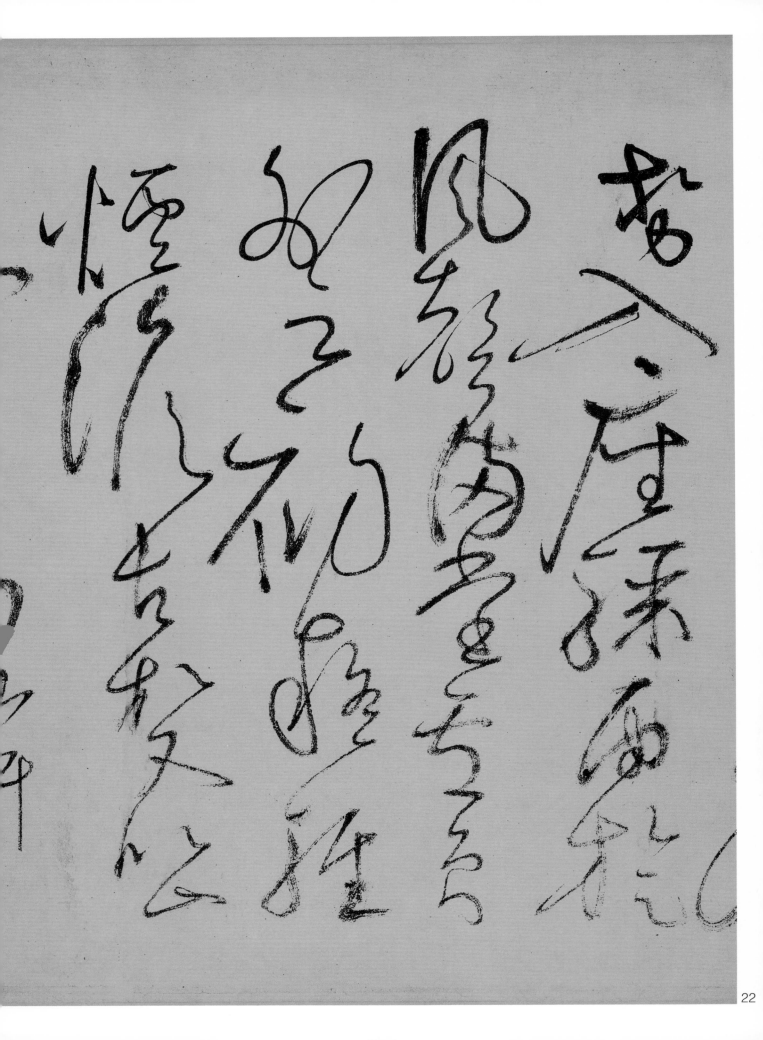

士

時見三烏

怳惚不知

家人以之相見

積其變化

草書の伝統による、書はまさに二王を師として二者は面は

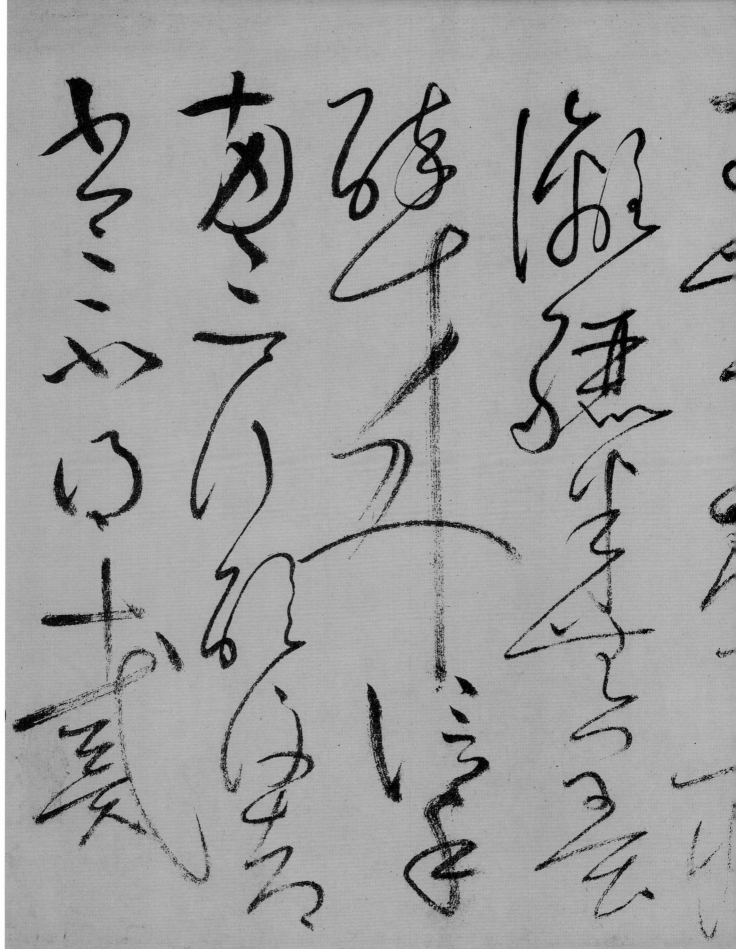

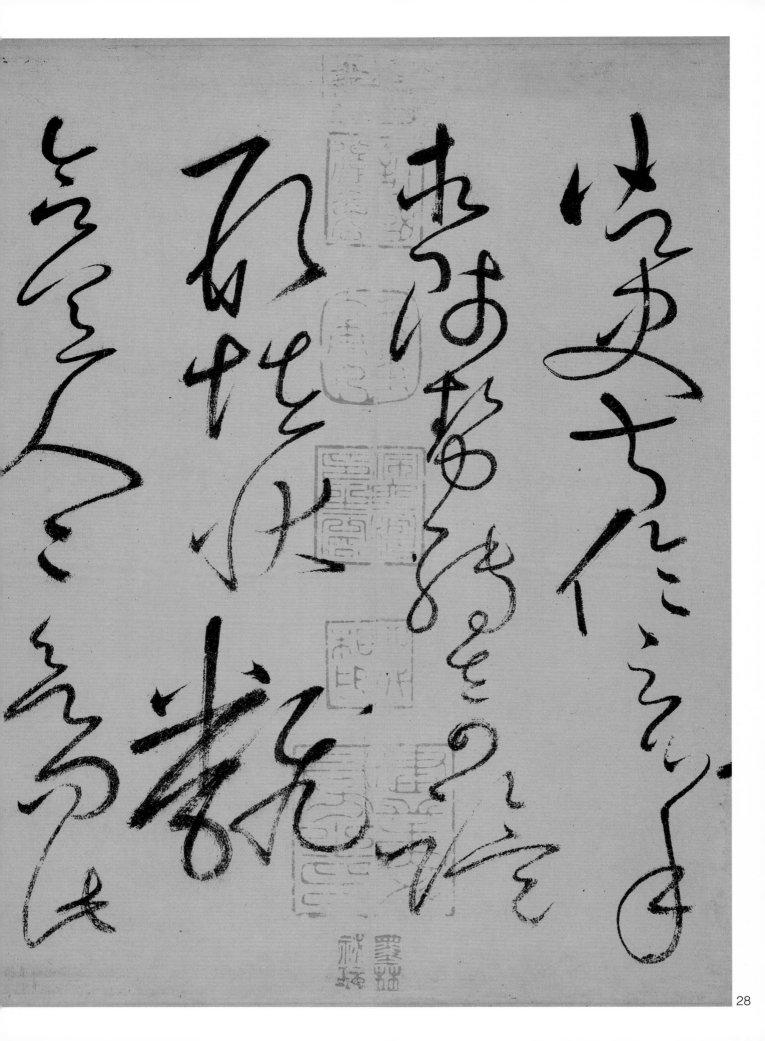

也知何生之二
北玄語莊
男言居由
二於履鳳
昌興其
完郭昌

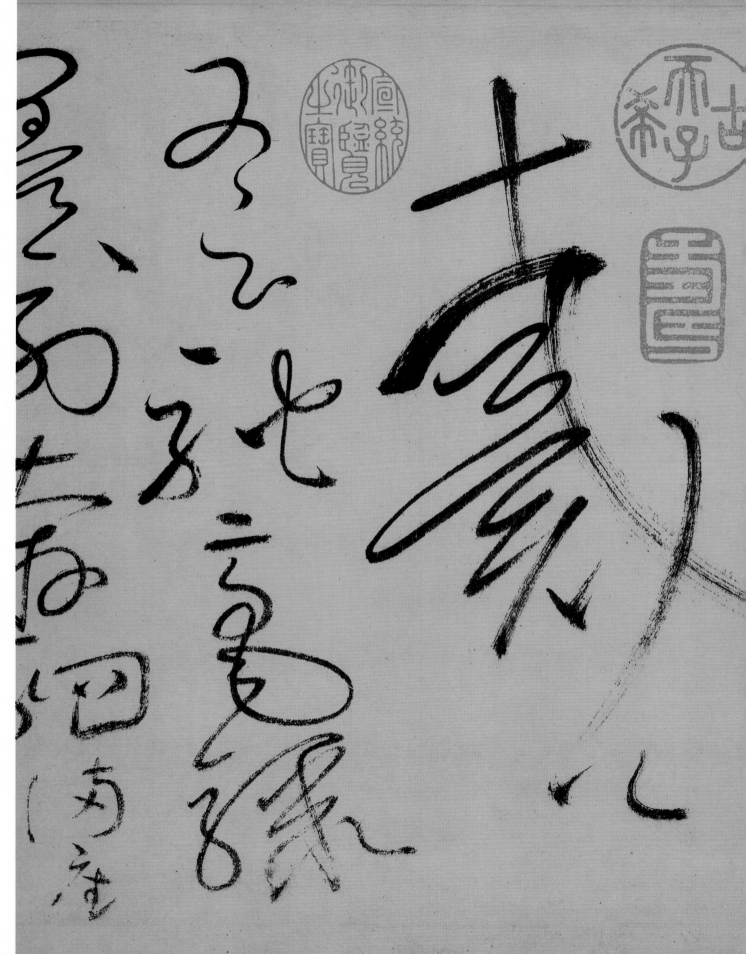

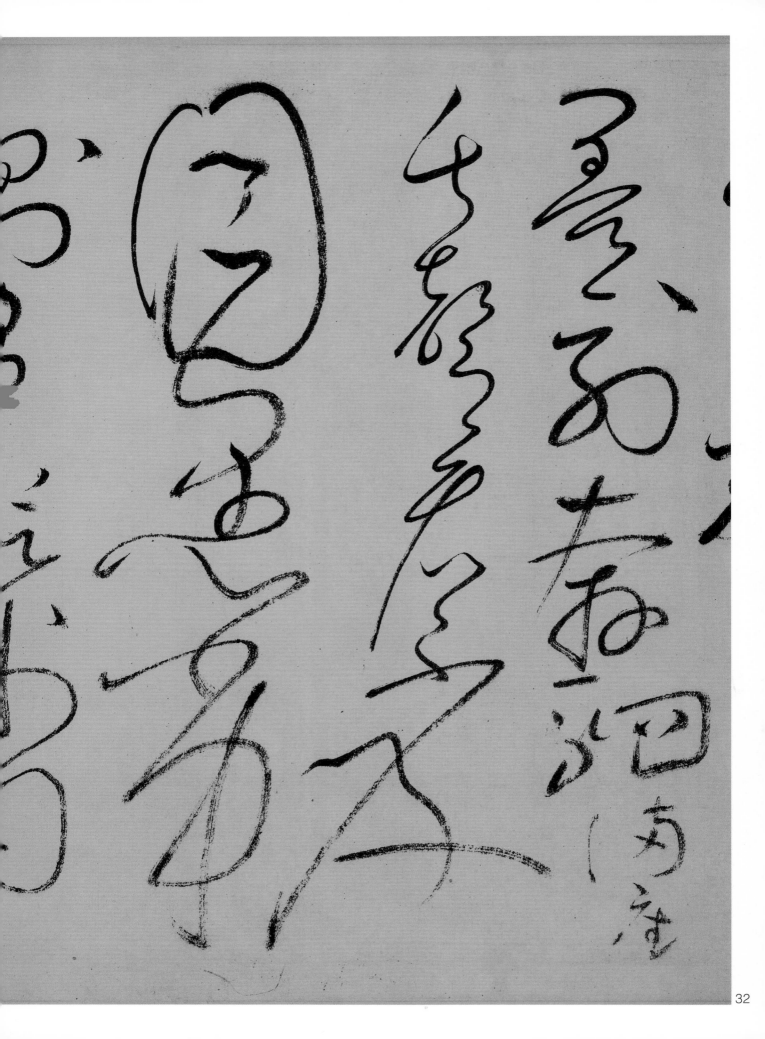

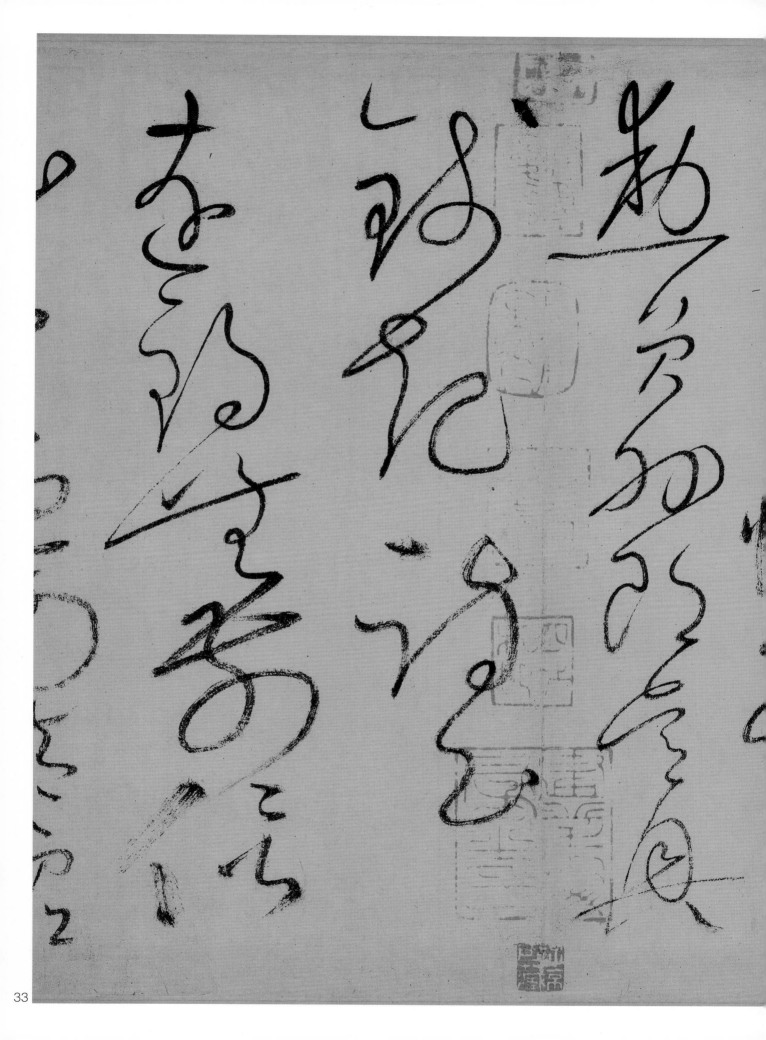

異頗嘗聞足下詠謌之變盛尸

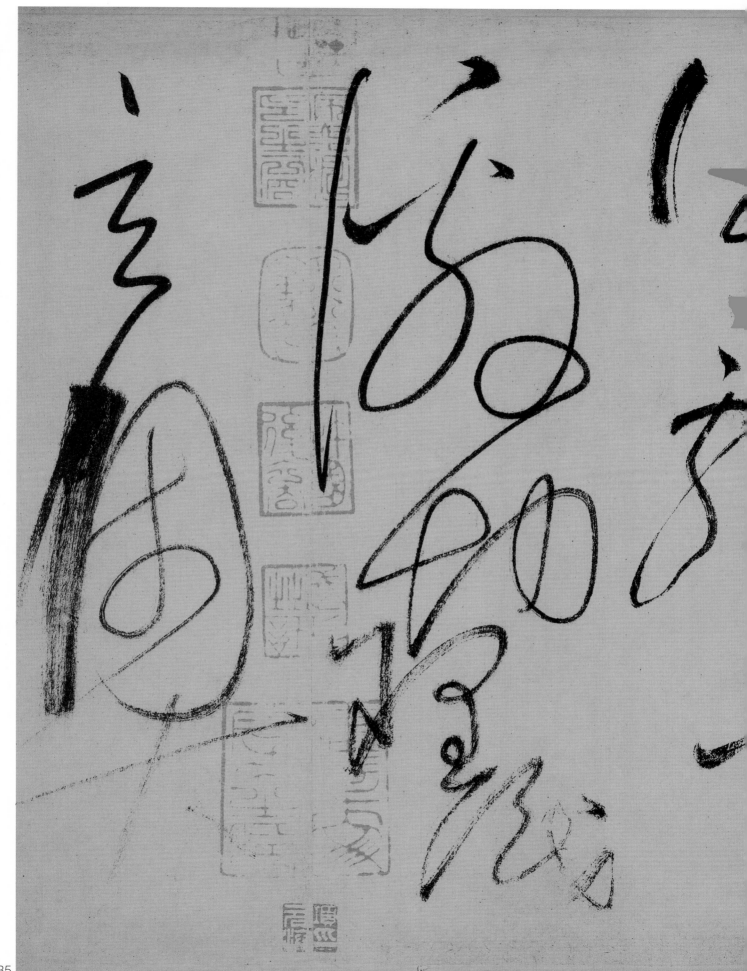

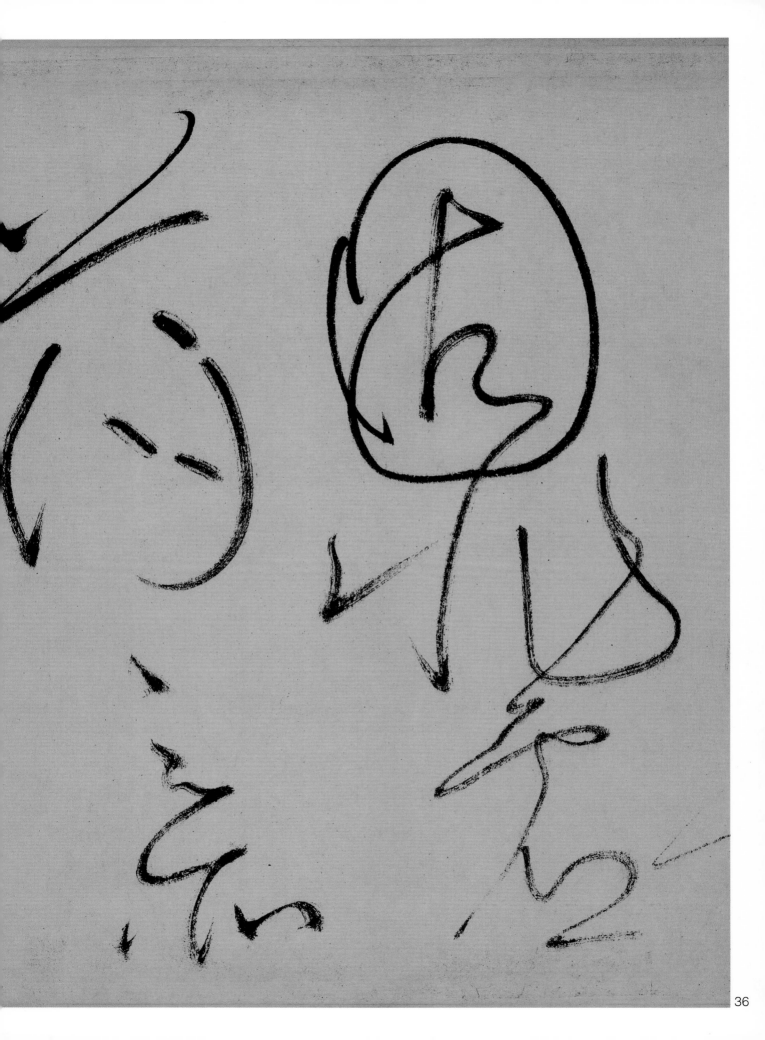

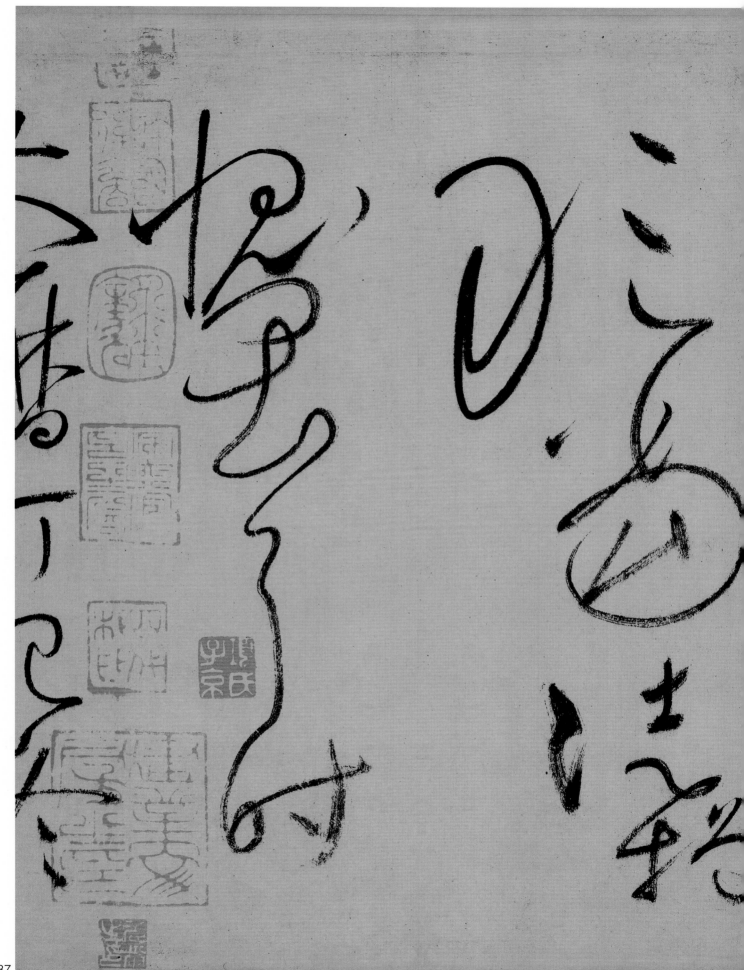

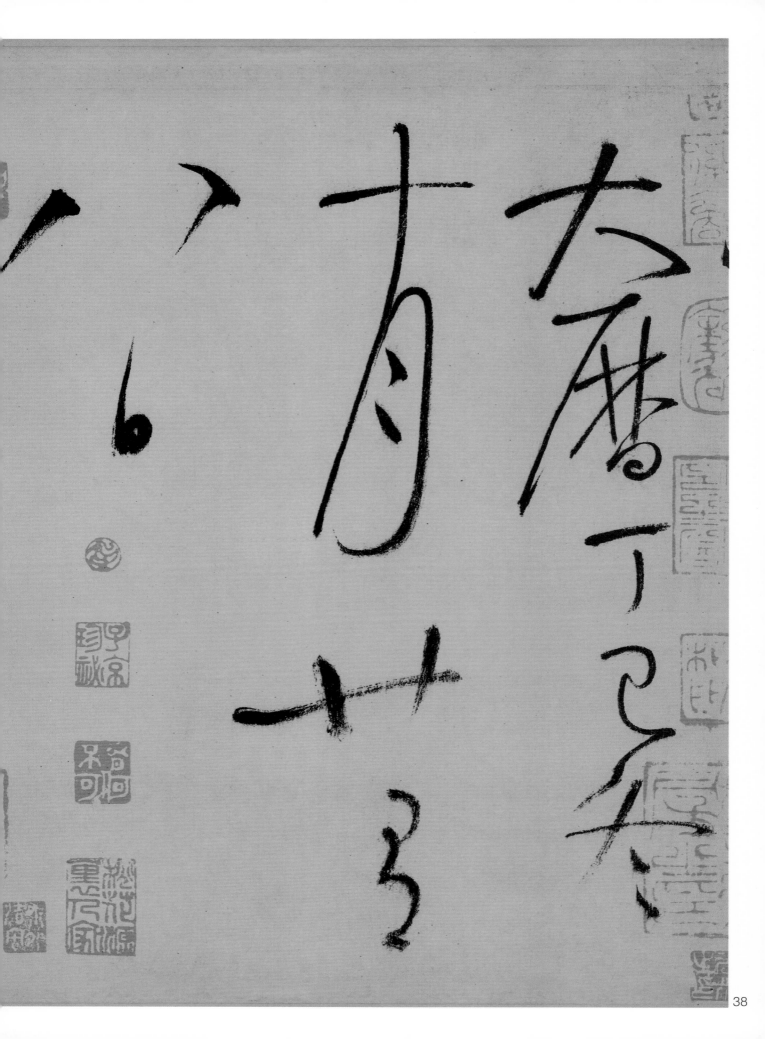

四年嘉平月十有八日直貞賢
院李建中看畢題

花光学畫家遂中
要浮穆之氣以爲此今
況以神也當甲古
皂卷竹杜似種穀
諸跋完孫廣宋人
爲讀珠永多乃子
承寶法乾隆戊辰
仲友陶諼

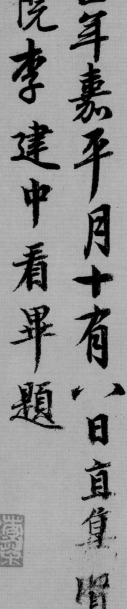

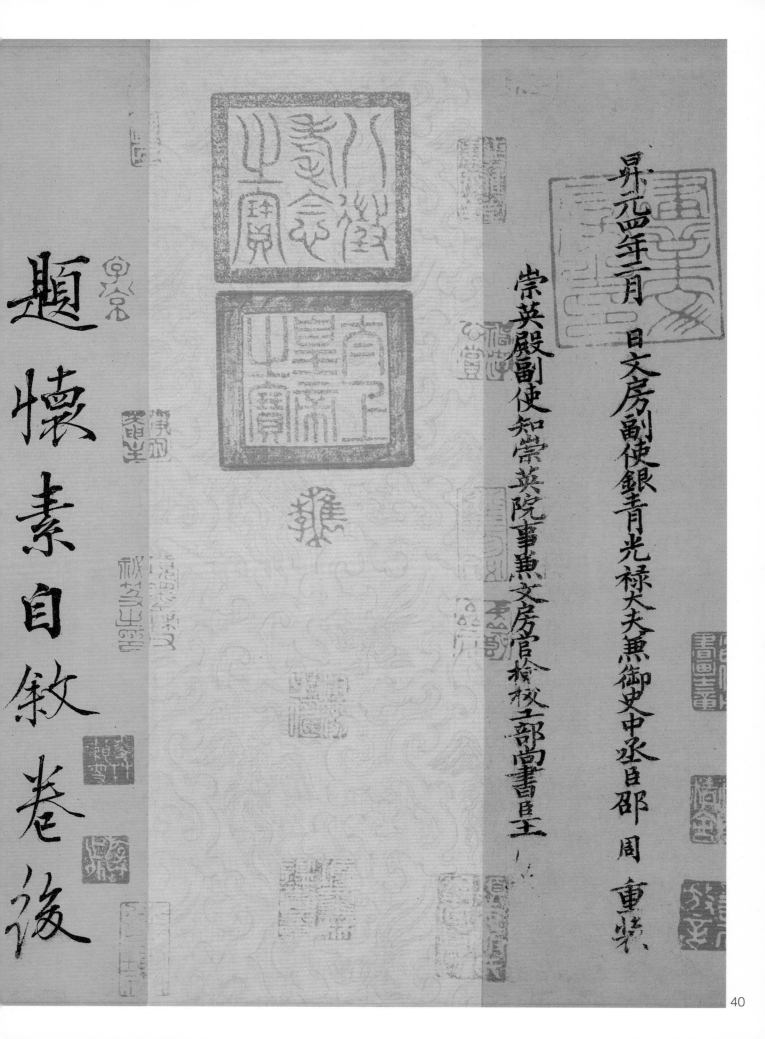

題懷素自敘卷後

昇元四年三月　日文房副使銀青光祿大夫兼御史中丞臣邵周重裝

崇英殿副使知崇英院事兼文房官檢校工部尚書臣□□

狂僧草聖継張顛

巻後蕪題大暦年

堪與儒門為至寶

武功家世久相傳

太子太師致仕杜衍記時

至和甲午中夏在南都

善書古妙理惟懷素得之

世傳懷素書未有若此完者
紹聖三年三月予謫居高安
前新昌宰邢君出以相示予
雖知其奇然不能盡識其妙
予弟和仲特善行草時乐謫
惠州恨不令一見也眉山蘇轍

同州記

崇寧三年十二月十五日觀邸觀

翰老方艱難時流離轉徙江湖

間猶能致意於此可見志尚又

獲觀

伯考少師品題併以嘉歎

紹興二年仲春廿三日陽羡蔣璨

藏真自叙世傳有三一在蜀中石陽
休家黃魯直以魚牋臨數本者是
也一在馮當世家後歸上方一在蘇
子美家此本是也元祐庚午蘇液
携至東都與米元章觀於天清
寺舊有元章及薛道祖劉巨濟諸

在八年之後遂昌邵宰疑是興宗
諸孫則於於民皆丹楊里巷也今歸
呂辯三老三父子皆喜學書故於兵
火之間能終有之紹興二年三月癸
巳空青老人曾紆公卷題

藏真草聖兩閒多美

未有如自叙之精妙

筆清走龍蛇書真於

此壬子望夏五日采

之

行

父

景

晉

同

觀

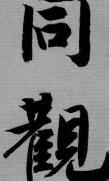

今時夏日與

劉延仲呂辟老過

都統太尉王公觀法書

名畫如行山陰道上映

眙人目弦不可言遂知

兵人人

此若也因見
辯老素師自敘一說果
年青中塵土是真事
重紹興二年五月十二
日趙　令畤德麟題

辯老藏懷素自叙後有
先人題字蓋紹聖三年謫
居高安時為邵叶稽仲書
也不知流傳或家以至於辯
老銘與鑿田三百九月星見

繁花

紹興癸丑三月廿七日洛陽

冨直柔 觀